Barreiras do Impossível

Poesias De Uma Vida...

Barreiras Do Impossível

Poesias De Uma Vida...

Volume 4

Felício Pantoja

Caçapava – SP
São Paulo

1ª Edição - 2018

Copyright ©2018 - Todos os direitos reservados a:
Felício Pantoja

1ª Edição - dezembro de 2018
ISBN: 9781-7926-58266

Imagens da Capa
Designed by Pixabay
Grátis para uso comercial
Atribuição não requerida

Edição e Criação da Capa
Felício Pantoja

Fotos Miolo
Felício Pantoja

Todos os direitos reservados. Nenhuma parte do conteúdo deste livro poderá ser utilizada ou reproduzida em qualquer meio ou forma, seja ela impressa, digital, áudio ou visual sem a expressa autorização por escrito do Autor.

Ao autor reserva-se o direito de atualizar o conteúdo deste livro e/ou do conteúdo fornecido via internet sem prévio aviso.

Dedicatória

A minha saudosa "tia Dina"; uma mulher guerreira e verdadeira amiga de minha mãe. Lembro-me bem, quando ainda criança, com gestos de amor e preocupação materna, preenchia nossas vidas com sua bondade, cuidados, carinho e atenção.

Que fique aqui eternizado o "meu muito obrigado" e muita gratidão pelas inúmeras vezes que esteve ao nosso lado, cui-

> *O homem de muitos amigos deve mostrar-se amigável, mas há um amigo mais chegado do que um irmão.*
>
> *Provérbios 18:24*

dando de nós e dando-nos seu amor e carinho!

Que nosso Elohim – o Eterno Criador possa estar ao teu lado cuidando de ti, dando-te paz e derramando sua graça sobre vós!

Com muito amor, de quem jamais se esqueceu de ti...

O Autor.

Minha Gratidão

A razão nos coloca com os pés no chão, porém, a fé nos coloca com a mente no céu e o coração nas mãos de Elohim – nosso Eterno Criador!

Somos corpo, alma e espírito, e ter a oportunidade de poder agradecer é uma dádiva divina. Agradecer a quem nos ama é uma forma de praticar o amor e sair do chão, buscando nos céus aquilo que de maior existe entre os seres humanos dado pelo mentor de tudo, porque reconhecemos que "Ele" nos amou primeiro, e esta é a verdadeira expressão do amor.

Grato sou por cada dia vivido e pelo imenso amor do Pai Eterno dado a este que jamais mereceu tantas bênçãos.

Obrigado meu Adonai pelas tuas graças bondades eterna!

O Autor.

Sumário

Dedicatória ... v
Minha Gratidão ... vii
Sumário ... ix
Prefácio .. xiii
Agradecimentos ... 1
Introdução ... 3
I .. 5
 Negar é Mentira .. 5
II ... 7
 Vida; Amor Que Levamos ... 7
III .. 9
 Amor Dividido .. 9
IV ... 11
 Está Difícil .. 11
V .. 13
 Ladrão Por Excelência ... 13
VI ... 15
 Ida Do Patriarca .. 15
VII .. 18
 Falta Presente .. 18
VIII ... 20
 Saudade Paterna ... 20
IX ... 22
 São Sete Mil e Trezentos Dias .. 22

X	24
Amor Não Se Explica.	24
XI	26
Futuro Maldito!	26
XII	29
Que Dilema!	29
XIII	32
Não Há Volta!	32
XIV	34
Em Todos Os Momentos.	34
XV	37
Vítima Do Amor.	37
XVI	39
Solidários Degraus.	39
XVII	41
Hoje Retorno Pra Mim!	41
XVIII	43
Amigo.	43
XIX	47
Lamento De Um Sertanejo.	47
XX	51
Triste Manhã De Dezembro.	51
XXI	55
Guerreira Valente.	55
XXII	59
Sentimento Menor.	59
XXIII	63

Morte Premeditada.	63
XXIV	65
Cabeça Irracional.	65
XXV	67
Mudança Comportamental.	67
XXVI	69
Coletânea Poética.	69
XXVII	71
Domingo Confesso.	71
XXVIII	73
Corrupção Ativa E Passiva.	73
XXIX	75
Manhã De Saudades.	75
XXX	77
Como Dói A Saudade!	77
XXXI	79
O Amor Jamais Acaba.	79
XXXII	82
O Que Passou, Passou!	82
XXXIII	86
Cores Relativas.	86
XXXIV	88
Que Mundo É Esse!	88
XXXV	92
Movimentos Tectônicos.	92
XXXVI	94
Tempo Perdido.	94

XXXVII	96
Mercenário Do Amor	96
XXXVIII	98
Lamento De Uma Raça	98
XXXIX	102
Choro Pela Minha Araucária.	102
XL	106
Bicho Mulher!	106
XLI	108
Barreiras Do Impossível.	108
XLII	110
O Amor Não Morre.	110
Sobre o Autor	112
Biografia	112
Outras Obras	115
De Felício Pantoja.	115

Prefácio

Sei muito bem, que há os desamantes das artes, e estes são os que possuem seus corações endurecidos para a vida, pois sequer ousam pensar, que dirá, falar palavras que reflitam o amor e a paixão contida na arte da criação das músicas, poemas e poesias.

São estes os "duros de corações", citados nas Escrituras Sagradas, que nos alertam dos inúmeros males que eles, por serem assim, causam aos seus semelhantes e a si próprios.

Não estranhe começar dizendo isso, mas devemos fazer esta reflexão, em tempos de dureza, desamor, incompreensões, desumanidades e atos vis oriundos dessas almas que não se inclinaram ao mais sublimes dos sentimentos – o amor.

Refletir um pouco sobre o que nossas atitudes, nossas visões sobre o poder que as palavras possuem é muito salutar, pois foram por elas, que os mundos foram criados pela boca de Elohim.

Uma palavra muda o rumo de uma história! Uma palavra dita no momento certo, tem o poder de criar um novo futuro. Por isso, devemos ter muito cuidado com o que falamos, pois elas nascem de uma fonte chamada e, metaforicamente denominada, de coração, (a psique) do ser humano!

Que esta reflexão possa nos trazer alguns ensinamentos, em dias duros que todos vivemos.

"Palavras são como lemes, conduzem vidas e mudam destinos! "

O Autor.

◆◆◆

Agradecimentos

A todos aqueles que optaram e praticam a arte do amor. Seja ela em palavras, gestos, ensinamentos, ou quaisquer outras maneiras, pois as inúmeras formas de amar são como raízes que nascem no coração de Elohim e chega até nós pelo seu Ruach (Espírito o Santo). A todos vocês que estenderam suas mãos, com olhares de misericórdia ao seu próximo, não desejando nada em troca, mas simplesmente pela empatia criada em seus corações pelo amor contido dentro de si, oriundo da mente do Pai, que a graça esteja sobre vós.

— *"Nunca se é tão rico que não se possa necessitar de ajuda, entretanto, nem tão pobre, que não se possa estender a mão ao nosso semelhante"*.

Amar é uma atitude, um querer, um desejo que nasce e não sabemos de onde vem. Que está contido dentro de cada um de nós, pois veio da essência da nossa criação. Foi a água que umidificou o barro tomado pelo Eterno para fazer o homem; a água da vida e do amor quando fomos criados! O amor tem diversos braços e é por estes braços que praticamos a vontade do Eterno Criador, amando uns aos outros, até nossos inimigos.

Que estas palavras possam tocar nossos corações, e que possamos refletir sobre esta sublime atitude, que é a essência da vida. Amar acima de qualquer questão, pois o amor é eterno, e jamais deseja o mal ou requer nada em troca!

Que a paz de Yeshua Há Maschiach esteja sobre cada um de vocês que praticam o bem ao seu irmão.

O Autor.

◆◆◆

Felício Pantoja

Introdução

*N*asce mais um volume da série – *"Poesias De Uma Vida... – pré titularizada; "Barreiras Do Impossível"*. O leitor, quero crer, deva ficar muito curioso ao pensar em, como e porque o autor coloca tal título em uma obra. Pois bem, posso matar tal curiosidade, expondo um pouco sobre este assunto. Os títulos das obras de diversos autores muitas das vezes não representam ou se reportam a uma situação rela, vivida pelo autor, entretanto, alguns nascem devida às situações reais que impulsionam o autor a pensar. A exemplo desta obra; as inúmeras situações trazidas pela vida, que muitas das vezes não são as mais desejadas, as que trazem tristezas, estas geram e afloram sentimentos de incapacidade no ser humano. Com isso, e diante de sua tamanha fragilidade, temos as inúmeras *"Barreiras Do Impossível"*. Situações hipotéticas que jamais poderia ser vivida por alguém, exceto em sua mente, onde a licença poética lhe permita aos mais improváveis dos feitos!

Como já mencionado antes, em obras anteriores, não postulei os poemas e poesias desta série de forma regular. Elas foram distribuídas de formas aleatórias. Por esta razão o leitor verá que depois de ler algo sobre amor, logo virá algo sobre política, criação, eternidade, família, etc., e assim por diante!

"A criatividade na arte de escrever, pode ser encarada por alguns de uma forma grosseira (haverá sempre os críticos) quando postulada tal qual estes volumes; mas por outro lado, é nada mais que outra visão do mesmo prisma, a forma desmedida, incomum, desregradas e fora da "caixinha de pandora".

Felício Pantoja

Espero que o Leitor, independente da crítica literária, possa ir além desta pequena questão e divirta-se com esta e muitas outras que virão. Todas elas com este mesmo "modelo"; solto, desprendido, incomum e sem amarrações.
Que a paz de Yeshua Há Maschiach este contigo!

Desejo-lhe uma ótima leitura!

O Autor.

I

Negar é Mentira

Momentos vividos
Jamais esquecidos
Não me levastes contigo
Deixastes meu peito doído

Por mais que vivas melhor
Jamais poderás negar
Um dia tu teve que escolher
Levar-me contigo, ou me esquecer

Tua falta é clara como a neve
Sentida no meu coração
Por mais que ainda me negues
Eu sempre te terei paixão

Negar-te é uma grande mentira
Não posso jamais dizer que não
Pois sinto a falta dos teus afagos
No desejo do meu coração

Delírios nas noites sem sono
Portanto é a grande dor do abandono
Me leves contigo neste momento

Felício Pantoja

Não me tire do teu pensamento

Já que não viestes pra mim
Já que não quisestes ficar
Ao menos não me negues o prazer
De dizer que sempre vou te amar

Amor com grande desejo
Dar minha vida por esta mulher
Se vivo é pensando em ti
Minha vida já não sei como é

Por onde eu fui confessei
E nunca neguei que te amei...
Pra mim não importa a idade
Pois sempre te amei de verdade

II

Vida; Amor Que Levamos.

Certamente a vida é dura...
Mas há momentos em que ela é dura demais
Quando se pensa que estamos seguindo à frente
Alguma coisa nos puxa pra trás
Vida! Por que me pregar tantas peças?
Por que me dá tanto susto?
Meu coração já não é mais de criança
É um velho coração de adulto

Vida bela! Vida Atribulada! Vida cheia de vida!
Por mais que eu viva, não entendo
Por mais que eu entenda, não aceito
Querer viver esta vida
Achar que está tudo perfeito
Que tudo que vivemos é destino
Que só por isso nasci menino...
Isto não é verdade, a vida é outra realidade

Vida de rico, vida de pobre
Vida de plebeu, vida de nobre
Sangue azul, sangue vermelho
O que você vê no espelho?
Ver alguém que talvez não conheça

Felício Pantoja

Um corpo e uma cabeça
Talvez não te veja por dentro
O comando do teu insano intento

Vida! Mantenha comigo uma aliança!
Que eu seja menos adulto
Que eu seja mais uma criança
Que eu deixe de tanto egoísmo
Que seja mais complacente
Com o amigo à minha volta
Também com o que não está presente

A vida que tenho vivido
Servirá de caminho pro além
Onde eu estiver no futuro
Estejas comigo também
Pois do mundo nada se leva
Do mundo nada se vai
Apenas levaremos conosco
O amor de Deus nosso pai...

III

Amor Dividido.

Amor, quem o tiver que o preserve
Amor santo amor de minha filha
Amor, meu pequenino amor!
Amor por minha querida família

Quem ama, tem que dividir
Quem ama, tem que saber amar
O amor pela esposa é um
Mas os dos filhos, não se pode negar

Amor de mãe é o primeiro
É o amor na sua essência
Um dia terás grande saudade
Do amor que causa carência

Amor pelo filho querido
É um amor tão diferente
É um amor sem medida
Mas tem que ser um amor consciente

O amor pela esposa é outro
Que carrega a libido do homem
Quem ama a sua companheira

Felício Pantoja

Também ama o seu próprio nome

O amor pelo lar que criamos
Um amor que traz felicidade
O amor de ver o filho crescer
Até a maior idade

O amor pela natureza
É um sentimento profundo
De cuidar do lar natural que vivemos
Preservar a espécie no mundo

Mas o amor a Deus tem que ser o maior
Disto não devemos abrir mão
Pois um dia teremos que estar
De frente a frente com o pai da criação

Entenderemos o que ele é
Veremos porque tanto suportou a dor
Isto fez, porque a todos nós ama
Este é o verdadeiro amor...

IV

Está Difícil...

Está cada vez mais difícil dizer que estou bem
Está cada vez mais difícil seguir em frente
Não, não é normal ficar assim tão abatido
Nem eu sei o que está acontecendo comigo
Eu não era assim, tudo está diferente
O que está acontecendo com a gente
Pra quê tanto descontentamento
Neste tão amargurado coração

Tento ser forte, mas não consigo
Sei que sou fraco nesta questão
Quem é que suporta tanta dor
Só pra quem não tem coração
Penso, penso, e não tenho respostas
Evasivas só o que me dás
Explicar é muito complexo
Minha cabeça não aguenta mais

Solução ainda não existe
Esta doença não tem cura
Mesmo que por um momento suportamos
Mesmo que sejamos pessoa madura
A questão é que o amor não espera

Arrebata como um furacão
Arrebenta conosco por dentro
Só agonia, tamanha aflição

Não, não é fácil passar por isso
Não é fácil ficar neste lugar
Nunca pensei que acontecesse comigo
Enganei, só em pensar
Coração, terra desconhecida
Coração, pare de doer
Se me ouves, escute o que digo
Se convença e deixe de sofrer

Meu amigo, eu sei que é difícil
Mas tenha coragem para lutar
Um dia verás que passou
O mundo não vai se acabar
Sairás mais revigorado
Pois aprendestes a lição
Na próxima terás mais cuidado
Pois tu és meu frágil coração...

◆◆◆

V

Ladrão Por Excelência.

Com promessas e artifícios
Foste eleito pelo povo
Enganastes por um tempo
Repetindo tudo de novo
Só que agora é diferente
Verás que não vai dar certo
Pois o povo que te elegeu
Este povo está mais esperto

O povo abriu os olhos
E viu os maus candidatos
Que não merecem confiança
Isto já praxe, é um fato
Roubalheiras e trambicagens
Maracutaias e negociatas
Acabaram-se os marajás
Acabaram-se os magnatas

O que fazes com teu mandato?
Quanto vale tua confiança?
Roubastes os aposentados
Até merenda das crianças!
Como tu vais te explicar?
E resolver o teu problema

Felício Pantoja

Tu deves renunciar
Oh, corja que nos envenena

Vamos banir você do nosso meio
Tu não mereces credibilidade
Negaste a tua pátria
Quando lesastes a sociedade
Vamos gritar muito alto
Vamos estar sempre alerta
No palácio do planalto
Pra ti a porta se fecha

Tu és um vírus maldito
Matas com tua caneta
Assinas o veredicto
Antes tu fosses maneta
Tua mente maquina o mal
Tu pensas sempre em roubar
Miserável deputado federal
Não posso aqui generalizar

Pois muitos são extremamente decentes
Trabalham até por demais
Pensando em país correto
Mas tu nos jogas pra trás
És um marginal de gravata
Não tens pudor nem decência
Tu és a ralé da sociedade
Ladrão por excelência...

VI

Ida Do Patriarca.

Depois de montar uma empresa
Depois de criar vários filhos
Fazendo sempre o que é correto
Atravessando vários empecilhos
Honestidade foi sua primazia
Trabalhaste com muito ardor
Agora tu segues teu caminho
Aqui sofreremos a dor

A dor da separação
Do amor a ti dedicado
Vivemos sempre contigo
Estivemos sempre ao teu lado
Nos bons e difíceis momentos
Aprendemos como fazer
Pois nunca negaste tua força
Fostes exemplo no nosso viver

Sigas em paz teu caminho
Um dia nos veremos em breve
Sei que conseguiremos...
A vida aqui se prossegue
Certamente tu farás grande falta

Felício Pantoja

O amor por ti permanece
Te ter como patriarca
Isto é o que mais me enobrece

Tu vais, teu legado fica
Exemplo de homem decente
Um pai maravilhoso!
O avô sempre presente
Ficará sempre a lembrança
De alguém que soube viver
Teus filhos te homenageiam
Relíquias deste teu ser

Vai, segue em paz tua jornada
Sabendo e sempre me lembrando
Eu seguirei minha estrada
Do pai que continuo amando
Papai, obrigado por tudo!
Obrigado pelo amor que me deu
Jamais esquecerei o teu nome
Guardado no coração meu

Choro a tua grande falta
Mas de uma coisa certeza eu tenho

Aprendi contigo o que é a vida
Valeu o teu desempenho
Pois fizestes de mim um verdadeiro homem
Também carrego teu nome

Barreiras Do Impossível

**Fica em minha vida marcada
O exemplo da tua jornada**

**Que a paz de Deus esteja contigo
Meu pai! Verdadeiro amigo!**

VII

Falta Presente...

Hoje acordei tão tristonho
Sentei-me nos degraus da escada da casa
Fiquei a pensar nos meus sonhos
E meditei..., para onde me leva esta estrada!
Nesta manhã de domingo tão linda!
Eu deveria estar mais alegre e contente
Mas sinto tua falta ainda
Gente com saudade de gente

Não posso esconder a tristeza
Não, não posso negar que me lembro
Dos momentos de grande alegria, com certeza
Mexe comigo por dentro
Abala o meu dia-a-dia
Me diz que falta alguma peça
Tira a minha alegria
Mexe com minha cabeça

Degraus de uma escada à porta da casa
Solidário e sempre comigo
Me apoiam, mas não sabem da mágoa
Que no fundo do peito eu abrigo
Se soubessem entenderiam

Barreiras Do Impossível

Veriam que eu sofro demais
Por não ter você ao meu lado
Sem você nada me satisfaz

Tantas tristezas no meu peito
Tantas lembranças a rodear minha mente
Mas o que está feito, está feito...
Você não muda teu jeito
Nunca me dará o direito
De a tua vida participar
O que resta então é somente
Lamentar tua perda e chorar

VIII

Saudade Paterna.

Ouvindo canções bem antigas
A mente volta anos atrás
Recordações do que já vivi
De tudo que deixei para trás
Muitas são as boas lembranças
Que mexem com meu coração
Mas nada como naquele dia
Que nasceu o fruto da nossa união

Dia de grande alegria!
Dia que jamais esquecerei
Quando soube que tu foras ganhar
O fruto do amor que te dei
Fiquei surpreso, extasiado!
Tudo era muito diferente
Não entendia o que estava acontecendo
Gente vinda de dentro da gente

Viestes ao mundo dos homens
Chegastes ao nosso ninho de amor
Feliz fiquei ao saber
Que eras uma menina, uma flor
O amor nascido em mim

A cada dia aumentava
Tu crescias com muita saúde
Tua mãe, sempre dedicada

Os dias passavam um a um
Tu mais linda crescias
Eu muito te admirava
Eras a minha guria
Carne da minha carne
Fruto de uma relação de amor
Hoje sofro tua falta no peito
Hoje só me resta a dor

A dor que tua falta me faz
A dor que a muito me mata
Eu fico a pensar comigo mesmo
E eu sei que isto nunca acaba
Por mais que eu não te veja
Por mais que eu não entenda
Amo-te e sempre te amarei
Filha, minha querida pequena...

IX

São Sete Mil e Trezentos Dias.

São sete mil e trezentos dias
São cento e setenta e cinco mil e duzentas horas
De espera, angustia e solidão
Contadas no meu coração
Ninguém pode mensurar
O que isto para mim representa
É uma vida marcada pela dor
Da falta do meu grande amor

Ainda me lembro da cor dos teus cabelos
Dos olhos tão lindos que tu tens
Da inocência das tuas primeiras palavras
Da minha pequena neném
Lembro-me dos teus primeiros passos
Que destes em minha direção
Que alegria a minha, foi de gritar!
Naquela hora ver a minha pequena andar

São momentos que jamais eu esqueço
São lembranças que não saem do peito
Sei que não fiquei ao teu lado
Sei que não fui o pai perfeito
Se assim o fiz, só Deus sabe o porquê

A vida não tem explicação lógica
São tantas as variáveis que tem
Isto pra mim é uma incógnita

Só sei que meu coração de pai
Sente a tua falta presente
Pois existe um lugar aqui dentro
Que só a tua presença preenche
Cada dia assim é pior
Cada dia sofro demais
Penso em quanto tempo passou
Não tenho como voltar atrás

Saiba, porém, de uma coisa
Nunca esqueça o que estou a escrever
Posso não ter vivido contigo
Mas tu és parte deste meu ser
Nunca esqueci de ti minha filha
Só quem sabe disto sou eu
Mesmo que eu morra um dia
Tu és o fruto que Deus me deu

◆◆◆

X

Amor Não Se Explica.

Mas um dia que desponta nesta vida angustiada que levo sozinho
São tantas as perguntas sem respostas
São pensamentos de descem as profundezas do racional e não trazem nada que possa dar sentido ao que aconteceu
Sinto muito não ter tido a oportunidade de demonstrar que te quero demais
Nada supera tamanha dor
Teus pensamentos são confusos
Tuas palavras desconexas
Parece que estais entorpecidas
Pareces que estais às avessas
O que realmente aconteceu contigo?
Porque se deixaste ficar assim?
Tu parecias tão segura de si
Agora o que vejo é sofrimento e dor
Tantas foram às palavras que falamos
Tantos foram os momentos que juramos
Porque tudo terminou deste modo
Com isto é o que mais me incomodo
Não saber a razão disto tudo
Um grande absurdo, sem explicação

Barreiras Do Impossível

Convença-me de que eu estou errado
Fale isto ao meu lado, não fuja da situação
Teus olhos olhando nos meus
No mais profundo da alma
Diga pra mim que jamais me amou
Pra ver se minha alma se acalma
Se tiveres coragem pra isso
E isto realmente for verdade
Meu Deus! Como me enganei!
Amei a mulher "falsidade"
Amor sublime desejo
Que sinto ainda por ti
Jamais olharei nos teus olhos
E direi o que dissestes pra mim
Tu foste mais corajosa do que eu
Saístes sem saber se explicar
Mas jamais o poderias fazer
Realmente não aprendeste a me amar
Confissões do amor relevante
Amor demais causa mal
Pra quem nunca se sentiu amante
É um sentimento prejudicial
Amar não é pra qualquer um
Tem que ser amor com lealdade
Confundistes teus sentimentos
Jamais amarás de verdade...

XI

Futuro Maldito!

Às vezes fico a me interrogar,
Porque tantas coisas estão fora do seu lugar.
Procuro respostas, mas ninguém tem.
A vida é complexa, não se entende ninguém.
Talvez no alto das serras,
Nos vales, nas montanhas eu encontre,
Respostas para questões tão confusas.
A natureza como minha musa,

Inspira-me e me traz tranquilidade.
A natureza na sua total capacidade,
Me diz que a vida é simples demais.
A gente é que complica com o que se faz.
O que será a palavra racional?
Na visão de quem não sabe pensar.
Tem apenas o instinto animal,
No entanto, não destrói o seu lar.

O exemplo dos animais é tão lindo!
Apesar deles serem irracionais.
Nós nos colocamos como seres inteligentes,
Animais não leem jornais.
Se pudessem falar como nós,

Se pudessem expressar o que sentem.
Nos diriam que irracionais somos nós,
Pois matamos a nossa própria semente.

Com cobiça, com ódio e desmandos,
Com malícias e combinações.
Que denotam o que é o ser humano,
Que humano! Veja nossas ações!
Por dinheiro se mata o amigo.
Por ganância se mata o pai.
Sem pensar encurtamos a vida,
Somo s criaturas perversas demais.

Eu preciso encontrar as repostas.
O psicólogo não sabe explicar.
O psicanalista nem ousa responder.
O psiquiatra talvez saiba falar...
Somos todos um monte de gente,
Que vivemos num mundo animal.
Pois é gente matando muita gente.
Como se isso fosse uma guerra total.

Acabaremos com a nossa espécie,
No momento em que se apertar os botões,
Das bombas produzidas com dinheiro.
Dinheiro sujo das ricas nações.
Que investem em destruição.
Que se julgam terem o poder total.
Mas verão que errados estão,

Felício Pantoja

Naquele nosso dia final.

Dia em que não haverá mais volta.
Pois as bombas explodirão pelo ar.
Matará a quem sobre ela cair,
E também àquele que a detonar.
Pois a reação é uma cadeia.
Que se estende ao agente agressor.
Ficará nos sobreviventes,
Às sequelas terríveis da dor.

Hoje poucos são os que se importam.
Acham que isto jamais vai acontecer.
Depois que cresci entendi,
Que o homem quer sempre prevalecer.
Pra isto usa todos os meios
Até usa o seu irracional sem saber,
Que para chegar ao seu objetivo final,
Ele mata, mesmo que para isso tenha que morrer.

Estúpidos, com tantas ciências.
Deixemos de lado o nosso "EU".
Tenhamos mais consciência.
Vamos cuidar daquilo que Deus nos deu
Pensar no futuro do homem sobre a Terra.
Evitar e deixar de tantas guerras.
Saber que na vida temos poucos anos.
Nos amarmos e sermos mais "SER HUMANO".

◆◆◆

XII

Que Dilema!

Tudo me faz lembrar de você
A vida deixou de ser ativa
Falta a alegria que me davas todo dia
Só não esqueço da palavra "Expectativa"
Linhas e entre linhas que escrevo
É o denodo que carrego em meu peito
Mas não sei se estou certo ou errado
Já não sei o que é correto, o que é direito

É estranho te dizer todas estas coisas
Talvez pra ti não tenha o mesmo significado
Mas de fato o que está dentro de mim
Me maltrata e me deixa neste estado
São partículas que se juntam em uma poça
Que descem do rosto em forma de lágrima
Não me contenho, pois, sufoca a minha boca
Da saudade que me deixa esta mágoa

Claro que você não tem culpa dos meus atos
O que sinto me parece muito estranho
Pois cada vez que me imagino nos teus braços
Eu acordo e percebo que é um sonho
Desta forma vou tocando a minha vida

Felício Pantoja

Quem se importa com o amor da pessoa alheia
Se não sabes o que é o sofrimento
Pois te amar a esta altura é coisa feia

Bom seria eu nunca ter te encontrado
Pois agora não estaria tão tristonho
Mas de fato o meu mal foi ter te amado
Sem dosar e sem saber que me exponho
Toda vez que eu te vejo me incomodo
A questão é porque eu ainda te amo
Deus quisera eu não sentisse estas coisas
Me machuca, cada vez mais eu me dano

O fato de eu viver estes momentos
É porque tu não sais da minha cabeça
Quem me dera eu vivesse noutro mundo
Ou quem sabe eu sumisse do planeta
À distância me daria o consolo
De saber que eu jamais poderei te ter
É difícil o meu estado no momento
Pois tua partida virou meu grande desprazer

Isto não se faz com o ser humano
Partir sem deixar explicação
Só reclamo porque eu ainda te amo
Infelizmente, tu não me sais do coração
É por isso que eu sofro calado
Sem ter ninguém que possa me escutar
Mas as lembranças alimentam a esperança

Barreiras Do Impossível

Que um dia tudo isto vai acabar

Bem quisera que fosse de outra forma
A alegria voltasse para mim
Mas tu vives e sempre me ignoras
Realmente tudo já chegou ao fim
Só me resta seguir minha jornada
E lamentar a perda deste amor
Eu te terei sempre bem guardada
No lugar onde jamais outra andou

XIII

Não Há Volta!

É tão cedo e eu me pego pensando em você
É muito tarde pra tentar te esquecer
O amor já faz parte de mim
Tudo a volta exala o teu cheiro jasmim

Flor que brota e não dá fruto
Tudo fica muito oculto
Tudo em ti é um segredo
Fico eu com os meus medos

O pior já aconteceu
Quando tudo se perdeu
Quando as luzes se apagaram
Acabou, já terminaram

Foi de uma forma tão ligeira
Minha amada, a passageira
Que marcou a minha vida
De uma forma bem doída

De fato, tudo foi tão lindo
Eu parecia um menino
Jamais pude perceber

Barreiras Do Impossível

Que pra ti tudo era prazer

Sentimento obscuro
Sentimento obstinado
Se não me amasses, me falasse
Pois batestes na minha face

Com uma luva de pelica
Com a coisa mais maldita
Com o ar da ingratidão
Dilacerastes meu coração

Hoje dói muito aqui dentro
É tão triste como estou
Vivo, mas quisera eu...
Nunca ter te dado meu amor

XIV

Em Todos Os Momentos.

Em todo o orvalho dos céus
Em todas as riquezas da Terra
De todos os rios e os mares
Nas matas, nas montanhas e serras
Tudo é tão lindo pra mim
Tudo foi feito pra nós
Mas nada comparado a você
Na beleza de ouvir tua voz

Tu és a coisa mais linda
Tu és o oxigênio do ar
Tu és o meu doce momento
Da alegria de poder te amar
A certeza de um amor verdadeiro
Que tenho por ti minha querida
Sempre estais no meu pensamento
Tu és a vitalidade da vida

Sem ti os dias são negros
Dotados de grande pavor
Do vento que faz tempestades
Furacão destruidor
Sem ti é difícil viver

Barreiras Do Impossível

Sem ti fico a vaguear
Num mar de desilusões
Da saudade que você me dá

Contigo meus dias são lindos
Na certeza do amor mais sincero
Dá-me coragem para a vida
Pois cada vez mais eu te quero
Esquecer-te pra mim é impossível
Não consigo viver desta forma
A vida sem ti é um abismo
Me mata, me acaba, me sufoca

Saibas que eu ainda te amo
Jamais poderei te esquecer
Mesmo que eu sofra por isso
Valeu eu amar você
Pois sei que comigo te levo
Pois sei que não vivo sem ti
Aonde eu for te carrego
Até no dia que de fato eu partir

Da vida terei saudades!
Da vida uma coisa ficará!
Na lembrança de quem muito te quis
Dos momentos que pude te amar
Tu és minha doce lembrança
De todos os meus belos momentos
Jamais me arrependerei

Felício Pantoja

De tê-la em meus pensamentos

XV

Vítima Do Amor.

Cansei de falar que te quero
Cansei de dizer que te amo
De ti nada mais eu espero
Pra você, eu fui apenas um engano
Você com suas respostas evasivas
Tenta sempre me convencer
Que minha saudade já é abusiva
Por eu ainda te querer

É um amor não correspondido
Eu já nem sei mais o que falar
Estou irrequieto, perdido
Porque não deixei de te amar
Eu sei que sou repetitivo
Que insisto em falar com você
O que me falas não acredito
Pois sei que dizes o que não queres dizer

Pareces não ter vida própria
Controlam-te com conselhos medonhos
O que vejo hoje é só uma cópia
Não é o que vi nos meus sonhos
Você diz que tudo foi da minha mente

Felício Pantoja

Fui eu que deixei me levar
Apenas meu amor é insistente
Não é uma coisa vulgar

Estou sendo muito sincero
Quando digo que amo você
Nesta vida é o que eu mais quero
Te ter e a ti pertencer
Mas pra ti tudo passou
Você nada sente por mim
Não sei porque isso acabou
Realmente para mim é o fim

Não posso me conformar com isto
Não creio que este amor terminou
Por isto é que eu insisto
Em mim ainda existe o amor
Nas lembranças tu sempre estás
Jamais poderei te esquecer
Se insiste pra eu te deixar
Infelizmente, isto não posso fazer

◆◆◆

XVI

Solidários Degraus.

Amigos, degraus da minha escada
Olha eu aqui de novo!
No domingo a folga me dada
Vou te contar, dizer o que houve

Pensei que eu tivesse amigos
Não sabia que estava só
O que sinto por ela é castigo
Nisto tudo, fiquei com o pior

Degraus, tu não sabes o que sinto
Não tenho com quem eu possa falar
No fundo do peito pressinto
Que jamais voltarei a amar

Tudo acabou de repente
Sem dó nem compaixão
Já saí da sua mente
Fui expulso do seu coração

Fui apenas um conto ligeiro
Como a vida que passamos aqui
E eu fico neste desespero

Felício Pantoja

Do amor que nunca vivi

Sou forte, mas agora estou fraco
Abatido pelas mazelas do amor
Pra mais nenhum sentimento me abro
Pois é grande esta minha dor

Minha descida começou na subida
Quando meu peito se encheu de paixão
Você, com suas desculpas evasivas
Não sabe o que houve com teu coração

Espero que um dia descubras
Que saiba o mal que me fez
Pois hoje estou na penumbra
Do amor que me negastes de vez

XVII

Hoje Retorno Pra Mim!

Hoje quero falar de alegria
Vou deixar a tristeza de lado
Vou viver as coisas boas da vida
As que nunca vivi ao teu lado

Vou cantar e ouvir boas músicas
Nos acordes do meu violão
Tão bonito este meu companheiro
Toca o embalo do meu coração

Um som que encanta aos ouvidos
Que alegre a alma da gente
Que retira a tristeza do fundo
Do coração que está muito doente

Não importa o quanto eu sofri
O importante é que quero viver
Vou mudar e tratar da minha vida
Quanto a você, vou tentar te esquecer

Meu mundo estava parado
No momento em que você me deixou
Mas não viverei do passado

Felício Pantoja

Do meu amor que você dispensou

Vou curtir outros belos momentos
Pois eu sei que a vida me dará
Quanto a ti, ingrata maldita
Sobre mim nada mais saberá

Minha alegria é esquecer que tu existes
Quem me dera nunca ter te encontrado
Pois os momentos que tive contigo
Paguei caro quando fui dispensado

Voltarei às minhas origens
Quando a alegria estava comigo
Me deixaste e foste embora
Levando minha vida contigo

Hoje retorno pra mim...
Quero viver minha vida
Nunca mais lembrarei do teu nome
Pois fostes minha vergonha maldita

XVIII

Amigo.

Amigo, eu tenho tanto pra te dizer
Eu queria tanto poder te falar
Das coisas que eu já vivi
De tudo que me fizeram chorar
A vida tem me ensinado
Tem me dado verdadeiras lições
Apesar de eu ter tomado cuidado
Mas valeu minhas intenções

Amigo você me entende
Só posso contar com você
Pra todo lado que corro
Não há ninguém para me socorrer
Somente conto contigo
E sei que não serei decepcionado
Pois tenho um verdadeiro amigo
Que sempre estará ao meu lado

Eu penso em você a cada hora
No momento da tribulação
Jamais me enganei com você
Tu és mais que um irmão
Nas alegrias que tive

Felício Pantoja

Estivestes sempre comigo
Participastes das minhas dores
Tu és meu verdadeiro amigo

Quando eu pensava está só
Tu vinhas em minha direção
Falava com voz carinhosa
Entendia a minha aflição
Se possível me levava no colo
Tratava-me como a um pai
Amigo, muito te agradeço
Do meu coração tu não sai

Tu és uma pedra rara
Difícil de se encontrar
Amigo é coisa eterna
Que vai onde o outro está
Não se importa com o que aconteça
Mesmo que corra perigo
Sua vida coloca em jogo
Este é o verdadeiro amigo

Eu sei que não sou muito bom
Que tenho falhado contigo
Perdoa-me, pois sou o mais fraco
Tu és meu exemplo, amigo!
Tua vida pra mim foi uma base
De tudo que hoje eu sei
Jamais esquecerei de você

Amigo, meu irmão e meu rei!

Quanto nasci, tu já existias
Vieste primeiro ao mundo
Por isso és mais experiente
Ajudaste-me a cada segundo
Agradeço por tua presença
Que na vida eu pude te ter
É grande alegria que tenho
Por isto estou a te agradecer

Sincero são os meus sentimentos
De falar-te do apreço que tenho
Amigo, irmão verdadeiro
Valeu o teu desempenho
Quem tem um amigo assim
Achou um belo tesouro
Melhor que dinheiro no bolso
Mais caro que um baú de ouro

Meu amigo, meu grande parceiro!
Nas lutas e nas grandes batalhas
Que travamos no nosso dia-a-dia
São tantas vitórias conquistadas
Só nós sabemos o que é isso
Lutar com um amigo ao lado
Contar com o apoio constante
De quem por mim já sofreu um bocado

Felício Pantoja

Agradeço a tua amizade
Agradeço a tua destreza
De sorrir nas minhas alegrias
De chorar nas minhas tristezas
Amigo igual a ti eu não acho
Por mais que procure na vida
Vou te levar na lembrança
Até o fim, na minha partida...

XIX

Lamento De Um Sertanejo.

Que saudade do canto dos pássaros
Nem me lembro, mas do canto do sabiá
Araponga, que me traz lembranças
Das matas que havia aqui e acolá

Do relinchar dos cavalos no campo
Da cotovia a assoviá
Do coaxar dos sapos na lagoa
Aí que saudade me dá!

Do barulho das águas nos rios
Do vento a me cortar
Do uivar do lobo do mato
Porquê tudo foi se acabar?

O que fizeram com a onça pintada
Onde está o lobo guará
Que corria estas verdes planícies
Meu Deus! A vontade é chorar!

Que saudade da minha choupana
Nestas serras que agora vejo
Quem me dera ter tudo de novo

Felício Pantoja

E matar este imenso desejo

Das cavalgadas nestas densas matas
Que outrora fora o meu lar
Há, como é triste esta história!
O progresso chegou pra ficar

Acabaram com meu lar primitivo
Destruíram o meu habitat
E agora sozinho que faço da vida?
Sem isto não posso ficar

Os meus bichos eram meus parceiros
Eu vivia em bela união
Por que acabou tão ligeiro
Ainda sou um jovem peão

Acabaram se as vaquejadas
As festas nos arraiais
É duro olhar tudo isto
É concreto demais

Homem que animal traiçoeiro
Não respeita onde está
Acabando a vida no planeta
Vou me embora deste lugar

Para mim só restou a tristeza
Pois não tenho alegria aqui

Barreiras Do Impossível

Cadê meus animais, e a natureza?
Roubaram tudo de mim...

Com minha velha viola eu cantava
As canções feitas neste lugar
Hoje ouço o rugir dos motores
Até as vozes trocou de lugar

Como posso entender tudo isto
Aonde o eles querem chegar
Acabando com minha alegria
Nem quiseram me consultar

Eu o mais belo que tinha
Eu perdi a alegria da vida
Mas jamais me sairá da lembrança
Das coisas aqui já vivida

Um dia tudo isto acaba
Disto eu tenho certeza
O homem se destruirá
A revolta da natureza

Vai te cobrar muito caro
Pois respeito nenhum te passou
Que o homem precisa da terra
Da forma com Deus a deixou

Choro porque sei o valor

Felício Pantoja

**Aqui foi onde eu nasci
Tu que nada criou
Acabaste, tu és um infeliz...**

Morri quando acabaram com minha floresta nesta terrinha...

XX

Triste Manhã De Dezembro.

Nesta manhã de dezembro
Onde eu deveria estar alegre
Sinto uma perda imensa
Daquilo que ainda me persegue
Olho à minha volta
Falta a tua presença
Eu fico a tua espera
É a presença da tua ausência

Dezembro, mês que jamais esquecerei
Tantas amarguras vividas
Neste período de tempo
Marcadas na minha vida
Espero me refazer
Mas está difícil demais
Aqui dentro fica a saudade
Da vontade que você me trás

Leva-me, nas asas no vento
Leva-me para algum lugar
Fico louco, sozinho, perdido
Senão, deixa eu me levar
Angustias do triste momento

Felício Pantoja

**Na partida do ser mais amado
Ficando o ente querido
Literalmente abandonado**

**Manhãs, tardes e noites
Momentos que penso em você
Se minha boca falasse o que penso
Teu nome eu iria dizer
Embora o sofrimento é interno
Amargura que fica por dentro
Matando-me, tirando à vontade
Nesta triste manhã de dezembro**

**Causando-me este sofrimento
Eu vivo porque eu nem sei
A vida perdeu o sentido
Perdi a quem eu mais amei
Pra mim foi pior que a morte
Pra mim só restou o lembrar
Lembranças dos belos momentos
Que jamais vão de novo voltar**

**Adeus! Adeus, a quem eu mais quis
Quisera meu Deus eu te ter
Mais bem feito pra mim
Fui fazer a quem me quer infeliz
Amor se paga com amor
Ingratidão é o que recebi
Eu comecei a morrer**

Barreiras Do Impossível

No dia em que te conheci

Não sabia deste futuro
Nem imaginava que fosse assim
Não perdi, porque nunca te tive
Tu jamais foste pra mim
O que eu senti por você é real
É um sentimento de amor
Mas tu sempre desleal
Pagaste-me, causando-me esta dor

Muito embora o culpado sou eu
Pois não ouvi meu coração
Que dizia: "Cuidado plebeu..."
Esta princesa não é pra ti não!
Sinto muito, mas eu sei as mazelas
Que a mim mesmo causei
Fui amar a quem não devia
Na estrada fui eu que fiquei

Segue em paz, vá embora!
Nunca mais olhe pra mim
Eu tentarei fazer o mesmo
Será difícil este fim
Mas assim é bem melhor
Cada uma para o seu lado
Tua falta de amor para mim
Deixou-me despedaçado

Felício Pantoja

Sempre lembrarei de você
Apesar do que sofri
Aprendi que não se deve amar
A quem jamais conheci
Adeus! Até nunca mais
Que Deus me faça esquecer
O amor que tive por ti
Eu nunca mais quero ter...

XXI

Guerreira Valente.

Tu, me ouves e me escuta
Tu, entendes a minha luta
Tu, que mais me conheces
Tu, que por mim até padeces
Deste-me a minha vida
Carregaste-me em teu colo
Tua falta em mim é sentida
Quando me lembro, eu choro

Querida mamãe, perfeição!
Sinto tua falta também
Quando à noite em minha cama
Sozinho e sem ninguém
Lembro-me dos teus carinhos
Das tuas historinhas contadas
Pra que eu pudesse dormir
Aí, eu viajava...

Embalado no vento da noite
Contigo sempre ao meu lado
Teu amor por mim é imenso
Um valor não quantificado
Tua voz tão doce e meiga

Felício Pantoja

Cantigas para ninar
Teu filho inocente dormia
Amor a me dedicar

O fruto de uma relação
Este sentimento não sai
Daquilo que até hoje cultivas
Pelo meu querido papai
Tu sabes dividir tudo isto
Criaste com grande ardor
Uma mãe guerreira valente...
Valeu o teu grande amor

Hoje estamos criados
Com tua ajuda e a graça de Deus
Embora sofrestes um bocado
Do destino que Ele te deu
Mais o sublime da história
Foi tua perseverança na vida
Por mais difícil que tenha sido
Não nos deixaste, mamãe querida

Obrigado de coração
Porque eu te amo demais
Sei que tua idade já não comporta
Os balanços que a vida nos trás
Mas tu, valorosa mulher
Quebraste o destino com os dentes
Jamais retrocedeste

És uma guerreira valente

Exemplo para as que começam
E desistem sem se importar
Que o mais importante na vida
É a nossa família e o lar
O lar que nos mantém unidos
O lar que nos dá proteção
Sem o homem, somente a mulher
Nesta hora tu foste um "leão"

Por mais que eu fale não expresso
O teu sublime valor
De mulher e mãe companheira
Tua vida foi a nosso favor
Teus filhos todos te agradecem
Pelos sacrifícios e as lutas
Receba esta singela homenagem
Deste teu filho caçula

Obrigado meu Deus por mamãe
Obrigado pela divina vontade
De colocar esta mulher em nossas vidas
Foi a mais pura lealdade
A ti Senhor obrigado!
Pelo que tive na vida
Não sei como agradecer
Pela mãezinha querida!

Felício Pantoja

Mamãe saiba o que sinto
O que carrego no peito
Não esqueço um só segundo
Te amo, isto não tem jeito
Tu pra mim é meu baluarte
Tens um imenso valor
Vives no meu coração
Pois és meu querido amor...

XXII

Sentimento Menor.

Sentimentos que me ferem na alma
Sentimentos que eu não queria ter
Estou com muita raiva
Muita raiva de você
Pela falta de honestidade
Por pensar que devo suportar
Querer me fazer de menino
Sobre tudo, tripudiar

Acho que você se enganou
Não podemos levar a vida deste jeito
Achar que és muito importante
E os outros um mero pretexto
Não quero ser assim nomeado
Pois sei o que senti por ti
Tu certamente fizeste pouco caso
Não se importando com o que senti

Sei que é um sentimento pequeno
Expressar esta minha raiva contida
Porque sou muito verdadeiro
E fui menosprezado na vida
Tu foste de uma coragem imensa

Achaste que era normal
Entrar na minha vida de mansinho
E depois ir embora, e tchau...

Não devias ter feito assim
Desrespeitar o sentimento que sinto
Pelo menos conversasse comigo
E dissesse o que já pressinto
Aí terias sido honesta
Pois farias a coisa correta
Muita embora a tua perda me fere
Mais sabia que era a coisa certa

Hoje me feres pior
Com desdém e mesquinhez
Pois achas que viverei de tua amizade
Nem imaginas o que tua falta me fez
Sinto muito, minha raiva é grande
O amor transformado em ódio
Pra quem perdeu a corrida
Pra quem não subiu até o pódio

Pra este só resta a tristeza
Pra este ficou o desafeto
Daquilo que tanto almejou
Mas foi descartado inconteste
Senti-me como a um nada
Pois sei que muito te amei
Agora o ódio que brota

Barreiras Do Impossível

Daquela que sempre amei

Quem ama jamais vai entender
Qualquer desculpa lhe dada
Pois sente como a si mesmo
A falta da pessoa amada
Por isso eu não sou culpado
De sentir esta raiva incontida
Talvez na psicanálise
Tenha a resposta precisa

O que sinto, é o que sinto
Isso não posso negar
Dizer que estou feliz
É brincadeira falar
Somente quem não tem coração
Ou não sabe o que é a vida
Faz o que fizestes comigo
Sinto muito, querida...

Foi tu mesma que quis assim
Não era o que eu pretendia
Ficar com sentimento pisado
Depois sorrir para tua face fria
Nunca passou pela minha cabeça
Não sei mentir pra mim mesmo
Infeliz situação eu fiquei
É saber que eu não te mereço

Felício Pantoja

A raiva continua latente
Dentro deste peito doente
Que jamais irá esquecer
O quanto me fizeste sofrer
Eu na vida farei uma coisa
Esquecer que um dia te vi
Depois do que senti por você.
A cada dia morri...

XXIII

Morte Premeditada.

A morte de um sentimento
Um ato premeditado
Com cálculos mirabolantes
Para dar um bom resultado
Pensar, pensar e pensar...
Como se deve fazer
Com arma de fogo ou arma branca
Este sentimento tem que morrer

Este sentimento bandido
Que me trata de uma forma degradante
Parece que não respeita ninguém
Isto é muito desconfortante
Ficar a sua mercê totalmente
Fazendo de mim o que quer
Vou exterminá-lo de uma só vez
Ele vai ver como é que é...

Nunca mas chegará perto de mim
Ele tem que desaparecer
Sentimento que me mata aos poucos
Nunca mais vais me entorpecer
Você que se diz saber de tudo

Felício Pantoja

Que chega e não quer mais sair
Vais ter que sumir da minha vida
Nem que pra isso eu tenha que agir

Tua morte será premeditada
Um crime de elevado teor
Embora a mais acusada
A mulher que me trouxe essa dor
Tu vieste porque ela chegou
Tua culpa é querer me matar
Na defesa da minha liberdade
Eu vou ter que te exterminar

Não consigo dormir nem pensar
Pois tu me sufocas demais
Causa-me angustias tremenda
Minha paz já não existe mais
Tudo isto porque eu fui amar
A quem jamais me amou
Bem feito para eu aprender
Só me restou o espinho da flor...

XXIV

Cabeça Irracional.

Pensamentos que me rondam a cabeça
Espaços vazios que quero ocupar
Uma cabeça com muitos pensamentos
De tão cheia não consegue separar
O principal do que foi é o trivial
O imaturo do que foi fundamental
O insensato do que foi fenomenal
O animal do homem irracional

O raciocínio nem sempre traz domínio
Muitas vezes a questão é interior
Ficar pensando até provoca desatino
Quem muito pensa esquece às vezes do amor
Não vive em paz porque perde o seu tempo
Com pensamentos que refletem a sua dor
Melhor que tudo é agir com o coração
Pois a razão tira do peito o seu calor

A chama acesa provocada por paixão
Da qual o homem muitas vezes se afasta
As vezes basta viver na escuridão
Que tua mente entorpecente te arrasta
Fica achando que tu és o maioral

Pois pensa em tudo, é um ser bem racional
Na vida as regras mudam a cada ato
Sem desacato, a seleção é natural

Só sobrevivem os que agem primeiro
Não perdem tempo com este tal de pensamento
Pois descobriram que a vida é um tempero
São muitos segundos emendados em momentos
Quem muito pensa, o bonde passa ele fica
Depois não entende e não sabe o que aconteceu
É a mania que o homem cria em si mesmo
Chorar pelo que não tem ou pelo que já se perdeu

Ato e desato os momentos da minha vida
Filosofia em qualquer religião
Prega-se a paz, perseverança e a caridade
Talvez ato falho de um monte de questão
Por isso falo o que está em minha cabeça
Embora aborreça a maioria da nação
Tantas besteiras pra ensinar o que é a vida
A minha máxima, é o amor no coração

◆◆◆

XXV

Mudança Comportamental.

Assim sendo, posso dizer que...
Fico triste ao lembrar de tais palavras
Pela mágoa no peito atribuída
Fica a dor, fica a saudade incontida
Ao repassar as palavras proferidas
Com veemência, com rancor e amargura
Da forma bruta, radical da despedida
Usastes o modelo do regime ditadura

Onde houve amor, agora há ódio somente
Amor doente desferido contra ti
Inoportuno quando eu te conheci
Dediquei-me e mesmo assim eu te perdi
Causa-me mal ao me lembrar do quanto amei
Fui descartado de uma forma radical
Não te importando o quanto pedi, quanto roguei

Agora é tarde, transformado num estorvo
E eu de novo me relato no papel
Uso as lembranças pra escrever tudo de novo
Minha caneta na minha mão é meu pincel
Pintando o quadro degradante que deixastes
Mais um descarte de uma fera abatida

Felício Pantoja

É o troféu que alcançastes com a vitória
Da desgraça que deixastes em minha vida

O meu momento é de pleno desespero
Fica primeiro o sentimento da amargura
E não há cura pra este estado degradante
Principiante de primeira aventura
Enganaste-me com tua licenciosidade
Na minha idade eu deveria já saber
Mas estas coisas nos afetam de um jeito
Com teus trejeitos, miseráveis do teu ser

Mulher bandida, descartável, indiferente
Que aparente parecia adorável
Mas não sabia o que se passava em tua mente
Agora sofro esta dor insuportável
Nunca mais quero te ver na minha vida
Deus me livre de gente como tu
Que manipula, tripudia e nada sente
Isto até parece coisa de "Vudú"

XXVI

Coletânea Poética.

Nos delírios do poeta
É difícil esquecer
O que tu tens menina?
Perder mais nunca esquecer

Na oficina do amor
É o que eu quero ser
Um exemplo de coragem
Pois, saudade, só restou você

Na minha mitologia desconexa
Há muitas repetições
Ditas a mulher amada
Não são como águas passadas

Mesmo nos meus devaneios
Sei que quem ama não é só amigo
Fui convencido na força
Do seu amor dividido

Eu sei que está difícil...
Devido a tua falta presente
Na vida amor que levamos

Seríamos amigos para sempre

Claro que tudo acaba
Na farsa de um coração
Pois sei que é o fim da estrada
Nas tormentas de um aluvião

Amor não se explica
São coisas não ditas
Pode ser um futuro maldito
Que aguarda no anverso da vida

Obrigado a Deus que me deus
Talento para dizer
Tudo isto em forma de versos
Na arte de escrever

XXVII

Domingo Confesso.

Bela manhã de domingo
Neste mês de dezembro
Fico atento, fico feliz!
Ouço o que fala escuto o que diz
Dia valoroso, primeiro da semana!
Deitada na cama a ressonar
Sonhas com os anjos, a delirar!
Jardim de mulher, a florear.

Não fostes a primeira, mas és companheira.
Com fidelidade, da tua integridade.
De todas as vontades de me amar
Felizes os momentos a me proporcionar
Amor sempiterno desta mulher
Que clama e aclama pelo que quer
Demonstra ciúmes com muito zelo
Com toda clemência, revelas o que é.

Fonte de vida és, minha querida.
Minha aliada também nas tristezas
Pois tenho certeza do teu amor
Embora tu sofras com meus desatinos
Um pouco menino, apesar de avô.

Felício Pantoja

Tu sabes o que falo, às vezes me calo.
No meu silencio, fico a pensar.
Mas nunca e jamais deixarei de te amar

Minha heroína, que um dia encontrei.
Tão triste e sozinha, mas digna de um rei.
Naquele momento, todo sofrimento.
Pensava comigo e hoje eu sei
Estamos mais velhos, um pouco cansado.
Apesar do fardo que a vida nos dá
Eu fico ao teu lado, pois tenho te amado.
Mesmo que pareça o contrário, jamais deixarei de te amar...

◆◆◆

XXVIII

Corrupção Ativa E Passiva.

Nesta podridão de interesses
Onde cada um tem o seu preço
No começo da marginalização
Presentes de corrupção
Na droga deste comércio
Imerso, há o comércio das drogas.
Onde cada um se joga buscando cada vez mais
Comprando e vendendo caráter
Que nunca tiveram jamais

A vergonha da sociedade
Já não importa a idade
Se for homem ou se é mulher
Este cartel arrasta quem quer...
Quem quer subir na vida
Descendo a lama impura e nojenta
Da falta de decência
Vendendo até a consciência

Há a corrupção ativa, bem como o tipo passiva.
A desgraça é o tal do dinheiro
Que corrompe a todos ligeiro
E já estais neste lamaceiro

Felício Pantoja

Há quem se venda por um milhão de dólares
Há quem se venda por uma dose de cachaça
O que mais me embaraça é o que me disse
Há quem se venda por um litro de Whisky

Que tipo de sociedade podre
Mercenários que destroem a minha nação
Nesta hora sei que sou careta
Pois estais num mar de corrupção
Miseráveis formadores de ladrões
Que acabam com a sociedade
Um castelo construído na areia
Com este comércio de venda de fidelidade

XXIX

Manhã De Saudades.

O vento traz o teu cheiro
Que invade todo o meu corpo
Que me entorpece a mente
Que me lembra tudo de novo
Sinto como a brisa me cobre
Sentado aqui a esperar
Na hora de ir para a luta
No momento de ir trabalhar

Não é fácil esquecer tua presença
É difícil alguém viver como eu
Vindo com o cheiro da brisa
O odor do corpo que nunca foi meu
Embora fique a mágoa
Da despedida banal
De um amor que me trouxe angustias
Do amor que só me fez mal

Mas fica guardada no peito
A esperança do amor de alguém
A espera insana, irritante.
Daquela que nunca mais vem
Poderia ser diferente

Desta forma foi o modo pior
Apenas quem ama é que sente
O que é estar junto e está só

Pra ti nada disto importa
É a impenetrabilidade do ser
Difícil é pôr na tua cabeça
Que sem ti não consigo viver
Nem física nem ciências ocultas
Nada disso pode explicar
O amor que sinto por ti
Não sei quando vai acabar

Por isso é que sofro bastante
Quando a brisa me relembra você
Invade as minhas entranhas
Domina todo o meu ser
Não sei quanto tempo aguento
Sofrer esta dor marginal
Que fica latente em meu peito
De uma forma descomunal

XXX

Como Dói A Saudade!

A tristeza invade os corações mais maduros
Apesar de você nem perceber
Fica doendo lá dentro
Machucando e fazendo doer
É um mal que assola a vida
Pois exprime a saudade de alguém
Alguém que imperceptivelmente
Com certeza está magoado também

Dói porque somos humanos
Dói porque é natural
Esta ferida aberta no peito
De uma forma doente e brutal
Pois ninguém pede pra ser amado
Quem ama não tem culpa total
Se amou porque foi estimulado
Pelo ser que agora está mal

O arrependimento denota
A fraqueza que se escondia
Por detrás de uma aparente muralha
A fragilidade existia
E agora tu sofres comigo

Felício Pantoja

Sabes que o amor te feriu
Embora não compares o tormento
Da angustia que em mim existiu

Tomara Deus que tu resistas
Pois eu sei que difícil demais
Uma dor que não tem piedade
Cada vez que pensamos, mais dói
Dar uma falta de ar tremenda
Falta vontade de viver
O amor sufoca a gente
Balança com todo nosso ser

Saudade vá embora, me deixe!
Porque temos que sofrer tanto assim
Já fizeste teu mal intento
Acabaste com tudo de mim
Pelo menos me dê uma chance
De viver sem saudade e dor
Viverei num vazio imenso
Pois levaste meu único amor

◆◆◆

XXXI

O Amor Jamais Acaba.

É bom saber que a vida acaba
É bom saber que tudo passará
É bom saber que o sinto por ti
Um dia também acabará
Nada deve durar para sempre
Pois o mundo é falível demais
O amor que pensei que duraria
Acabou-se, ficou para trás.

Pois você não o cultivou
Usou-me e me abusou
Depois de saber o que sinto
Sobre mim como um rolo passou
Não deu a importância devida
Achou que assim fosse melhor
Hoje choras as tuas tristezas
Porque hoje também estais só

Isto prova que a vida é sincera
Quando alguém ama demais
A vontade fica a flor da pele
Nada lhe satisfaz
Isto é o amor que sentimos

Felício Pantoja

Que maltrata a quem se deixa levar
Cuidado com este amor
Pode também te sufocar

Ele é do tipo traiçoeiro
Entra sem ninguém perceber
Depois de instalado cria uma rede
De dependência do outro ser
Se não correspondido, machuca
Pois depende do ser que é amado
Se você não ligou para isso
Hoje sofres também um bocado

Ainda bem que você despertou
Entendeu que amor é assim
Fica dentro da gente
Doente, latente, ruim.
Pois tudo fica nublado
Tudo perde a graça, a alegria.
Quando tu me dizias que amava
O amor fluía, eu vivia.

Hoje só é tristeza
De uma dor sem limite
Que vive aqui dentro do peito
Este meu ser mal sobrevive
Pois tua perda foi grande
Mas vou tentar superar
Sei que isto é difícil

Quem amou, jamais deixa de amar.

XXXII

O Que Passou, Passou!

A cada dia que passa longe de ti
Sinto que meus sentimentos arrefecem
Pela tua frieza ao me tratar
Da forma como me recebe
Um dia terás saudade de tudo
Aí será tarde demais
Não poderás viver do passado
Daquilo que deixaste lá atrás

Somente restará as lembranças
Dos momentos que eu te amei
Ficará no teu peito marcado
Palavras de amor que falei
Mas não ligaste para isto
Fizeste pouco caso de mim
Agora que tudo passou
Não há mais remédio enfim

Saudades de um amor verdadeiro
Impossível de sobreviver
Teus medos, temores, desespero.
Fizeste eu me afastar de você
Embora tu não tivesses a coragem

Barreiras Do Impossível

De lutar pelo amor que te dei
Choras agora, é tarde.
São ventos que não voltam outra vez

A morte premeditada
De um amor tão lindo que existiu
Quisera poder ter vivido
Sentir o que nunca sentiu
Mas teu orgulho foi grande
Foi maior que o teu coração
Pregou-te uma grande peça
Roubaste-me da tua vida então...

Ficou apenas a lembrança
Daquilo que jamais existiu
Parceria e fidelidade
Do amor que sem força caiu
No vazio da inconsequência
Da falta de alguém para lutar
Com coragem e determinação
Do amor que quiseram matar

Como são tristes as lembranças
Que ficaram num passado distante
De alguém que te amava tanto
Deste alguém que perdeu seu encanto
Deste que nunca pode te ter
Que não teve à alegria devida
Em saber que teu medo foi tanto

Sem coragem morreste pra vida

Lastimo a tua inocência
Embora te deixaste levar
Pelos dramas da tua vivência
Por conselhos que alguém pode dar
Pois que não ama tem muita amargura
Logo não pode aconselhar
Não saber o que é o amor
Porque nunca soube amar

Eu sabia que seria assim
Quando vi tua indecisão
No amor não há meias palavras
Basta o "sim" ou o "não"
Fora disto tudo é dúvida
Que matará a vontade existente
Daquele que te ama na vida
Pois o amor não compreende

Que alguém possa não querer viver
O sentimento mais lindo do mundo
O amor entre os apaixonados
É um sentimento profundo
Mas na tua vida ele ficou bem por cima
Ficou muito superficial
Não foi amor, foi apenas paixão.
E hoje por isto estais mal

Barreiras Do Impossível

Sinto muito não ter sobrevivido
Ao teu lado eu queria estar
Muito embora não faço o destino
Eu sei que minha vida é lutar
Nas minhas lutas nem sempre eu ganho
Neste caso eu apenas vivi
Pois lutei pelo teu amor
Incapaz, eu te perdi...

XXXIII

Cores Relativas.

O azul me lembra o céu
O verde me lembra a mata
O marrom a cor dos teus olhos
E no teu coração, cor de prata.

A cor da tristeza é a preta
Da morte é amarela
Vermelho do sangue nas veias
O roxo da raiva deixada por ela

A branca, da paz que me tiraste.
A rosa da criança menina
Das cores que enfeitam a vida
Tua cor é a que mais me fascina

A cor da tua alegria
A cor da tua beleza
A cor de estar feliz
A cor que dá a certeza

Tens na vida uma aquarela
Com todas as mais belas cores
Envolve com teus encantos

Ciúmes, paixão e amores.

A cor mais bela do mundo
É a cor que fica por dentro
Que dá este brilho no rosto
Que cresce a cada momento

Qual a cor da onda do mar?
É a mesma da minha paixão
É a cor transparente da água
A transparência do meu coração

XXXIV

Que Mundo É Esse!

Que mundo é esse em que o amor está fora de moda?
Que mundo é esse em que ninguém mais se incomoda?
Que mundo é esse em que a vida virou coisa banal?
Que mundo é esse em que o ser humano ficou irracional?

Ninguém se importa com o que você sente
Até parece que você não é gente
Ninguém quer saber dos seus problemas
Cada qual trata do seu próprio dilema

Que raça estranha que parece distante
Uns ganham pouco e outros enormes montantes
Ninguém se entende é um caos social
Até parece uma raça animal

Ninguém se comove com a dor do irmão
Se ele come ou se dorme no chão
Se tem remédio para a sua doença curar
Se nem tem o médico para o receitar

A vida tornou-se uma coisa sem valor

Barreiras Do Impossível

O dinheiro tira do peito até o amor
É muito fácil dizer "vá trabalhar"
Se a vaga não existe e tu não queres empregar

Uns tem de tudo, outros nada tem.
Nasceste rico, outros são Zés-ninguém.
Não sabes a dor que é acordar e não ter
Não é a comida, é a chance de sobreviver.

É duro para um pai ouvir seu filho pedir
Desesperado não tem como acudir
Dizer meu filho "sou incompetente"
Isto não é verdade, sociedade doente.

Doença brutal que vai matar a todos nós
Doença que contamina o corpo, a visão e a voz.
Pois dizes: "isto não depende de mim"
És um miserável, verás o teu fim.

Crianças morrendo porque tu roubaste-lhes a vida
A sobrevivência dela em ti embutida
Quando te colocas a margem desta questão
És um omisso, é um verme meu irmão.

Tu que achas que nada tem a ver com isso
Verás que na vida cada um tem um compromisso
Temos o dever de cuidar um do outro
Pois a vida em si só já é um sufoco

Vês que um dia todos nós vamos partir
O que tens agora, um dia não vai mais existir.
Ficará no peito a lembrança do irmão
Que não ajudaste, não tiveste compaixão.

Coração duro sem nenhum amor
Alma de pedra, vida sem cor.
Sentimento falido de um ser inferior
És uma desgraça neste mundo, sim senhor.

Pense agora o que podes fazer
Não por ideologia ou orgulho do ser
Pare e pensa se pode ser diferente
O mundo está cheio de gente como a gente

Verás que o importante é saber utilizar
Olhar e fazer e não só o falar
É uma conta fácil de executar
Quem não sabe dividir, jamais poderá multiplicar.

Regra básica de uma ciência exata
Mais infelizmente, tu és a nata.
De uma sociedade podre e cruel
Que de tão miserável, nem fala em céu.

A esperança dos menosprezados está em Deus
Que tudo pode por eles fazer
Embora não creias, fica fácil assim.
Tu sabes o que o teu coração quer dizer

Barreiras Do Impossível

Raça de gente que não é gente como nós
Que fica as margens querendo ser o que não é
Descerás a cova como qualquer um
E verá que não valeu teu orgulho incomum

Saudade de ti, ninguém deverá ter.
És uma coisa que já foi fazer o quê...
Fizeste o mal quando viu teu irmão
Pois nunca tiveste no peito um coração

XXXV

Movimentos Tectônicos.

Meu coração é como um vulcão
Já neste momento adormeceu
Tantas lavas expelidas
Mas ainda não te esqueceu
São as conformações da litosfera
Deste coração que já foi uma pedra
Hoje amolecido pelo fogo
Que de dentro traz tudo de novo

Lembranças... Só restaram vocês
Sentimento do vazio que há
Um coração com tanto amor
Adormecido depois de despertar
Movimentos tectônicos naturais
Despertado pelo fogo da paixão
Expele a lava que destrói tudo que vê
Mas hoje vive nesta solidão

Lava líquida aquecida a muitos graus
A pressão no meu peito a palpitar
Diz que embora adormecido ainda te ama
Pois por dentro continua acesa a chama
Apesar da camada aparente esconder

As explosões que assustou o teu ser
Já estão acomodadas, adormecidas.
Estão calmas, mas nunca esquecidas.

Sei que agora já nem falas o meu nome
Meu sobrenome já nem te lembras mais
A crosta dura do esquecimento te abateu
Daqui algum tempo nunca mais te lembrará
Valeu apenas saber que ainda amo
Que sou capaz de um sentimento tão bonito
Mas o desconforto do abandono e do engano
Acaba e mata o nosso amor tão proibido

Este segredo ficará só na lembrança
Desta vontade que jamais se realizou
Nunca soubestes que te amei ardentemente
E sem saber, ela me abandonou.
Mas é assim mesmo, segue em paz o teu caminho.
Eu ficarei com as recordações do que não tive
Talvez sejas feliz com outro alguém
E eu viverei do meu amor que ainda existe

◆◆◆

XXXVI

Tempo Perdido.

Quanto tempo é preciso...
Tempo de amar
Tempo de pensar
Tempo de dar um tempo
Tempo de se dedicar
Tempo em séculos
Tempo em anos
Tempo em dias
Tempo de enganos

Tempo que dá
Tempo que tira
Tempo oportuno
Para mentira
Tempo demorado
Tempo demais
Tempo desperdiçado
Tempo que não volta atrás

Tanto tempo tivemos
Para descobrir tudo isto
Tempo perdido no vento
Tempo sem compromisso

Barreiras Do Impossível

Tempo de desilusão
Tempo de enganação
Tempo de dizer sim
Hoje é tempo de solidão

Já não tenho mais tempo
Já não te quero mais
Teu tempo foi muito longo
Quando me deixastes pra trás
Hoje teu tempo acabou
Pois não soubestes aproveitar
Tiveste todo o tempo do mundo
E não aprendestes a me amar

Agora quem não tem tempo sou eu
Pois me cansei de esperar
Teu tempo foi longo demais
Teu tempo foi só pra enganar
Agora vou dar um tempo pra mim
Não quero mais nem te vê
E aproveitar o tempo que perdi
Tempo que te dei sem você merecer

◆ ◆ ◆

XXXVII

Mercenário Do Amor.

Vou acabar com o que não existe
Vou terminar com o que não aconteceu
Vou fingi que nunca te vi
E que você nunca me conheceu
Pois eu acabei de crer
Que tudo não passou de um sonho
O que tive foi um pesadelo
Por isso que hoje eu componho

Cri que tu eras honesta
E que poderias me amar
Mas foi uma coisa que eu acreditei
Eu deveria é te consultar
Pois certamente não cria
No sonho que vinha de mim
Se choro a culpa é minha
Porque fui te amar tanto assim

A pior parte da história
É que eu não tenho com quem desabafar
Pois pensei que tu me amavas
Fui tolo em assim pensar
É a ingenuidade de quem ama

Crendo de uma forma unifilar
Descartando os outros caminhos
Este é o mal de amar!

Amar com inteligência
Amar sempre com a razão
Amar, mas não desprezar as finanças.
E nunca só com o coração
Quem assim ama, se sai melhor.
Quando desiste do seu amor
Não sofre, pois é inteligente.
E nem sente nenhuma dor

Amar como te amei é burrice
Amar e não ser amado
O amor no pós-moderno é assim
É o amor interessado
Pois a qualquer momento ele muda
E ages como me fez
Descarta e partes pra outro
Inteligência ou estupidez?

◆◆◆

XXXVIII

Lamento De Uma Raça.

Posso e tenho que acreditar
Que o mundo vai compreender
Que às pessoas tem que parar
E refletir no seu amanhã
Pois somos capazes de criar
E também de nos modificar

Mudando nossas atitudes
Com novos atos de humanidade
Olhando as pessoas com lealdade
Hoje temos uma vergonha latente
Que invade a alma da gente
Pois o povo é tão incoerente

Seremos um povo feliz
Onde cada um pensa e diz
Onde a causa de todos é em comum
Um mundo que tenha futuro
Que saiam de cima do muro
E acabe com medo do escuro

O escuro das nossas mentes
Da perversidade que nos corrompe

Barreiras Do Impossível

Que acaba com nossas crianças
Que nos tira a única esperança
De um mundo cheio de alegria
Onde vivemos na nostalgia

Olhe e pare um momento
Veja se está certo o que vemos
Imagine se todos fizerem assim
Destruir tudo a seu bel-prazer
Sem importar com o outro ser
Morremos e nem saberemos o porquê

Vamos ter mais consciência
Cuidando do que ainda temos
Criando uma nova forma
De manter nosso próprio sustento
O planeta agoniza pedindo
Dê uma chance a você e ao menino

Pois sabemos que somos capazes
De fazer o melhor que pudermos
Pois não seremos nossa própria desgraça
Que para vivermos, mesmo assim se acaba.
Somos seres superiores
Mostraremos ao mundo, senhores!

Felício Pantoja

**Haja com inteligência
Procure em si mesmo a ciência
De uma raça criada pra vida
Sei que acharemos a saída
Embora pareça distante
Temos os meios mais mirabolantes

O amor ainda supera tudo
Você é à vontade no mundo
De tornar cada dia melhor
Não visando a nossa própria alegria
Sim vivermos a cada dia
E deixarmos de hipocrisia

De pensarmos que estamos sós
Que o mundo é somente pra um
É vivermos em comunidade
Onde aqui tudo é em comum
Pois vale a pena dividir
Se quisermos sempre existir

Pare agora e deixe de arrogância
Olhe ao lado para a sua criança
Veja o presente que Deus te deu
Cuide dela, pois isto é seu.
Seu dever e responsabilidade
Diante de Deus e da sociedade

Obrigado por você compreender**

Barreiras Do Impossível

Mude tudo, renove teu ser.
Aprenda com uma vida saudável
Imagine até o inimaginável
Onde todos seremos irmãos
Onde haverá uma Terra e só uma nação

XXXIX

Choro Pela Minha Araucária.

Imponente e majestosa
Cercada por todos os lados
Ali nasceu e cresceu
Vivia com grande orgulho
Não havia barulho
Apenas o cantarolar agitado
Daqueles que vinham se abrigar
Nos seus galhos a se aninhar

Grande! Uma das mais belas da floresta
Onde a natureza faz a festa
Onde tudo é natural
Onde o rio alimenta seu regaço
Num laço eterno fraternal
Daquele que tem muito cuidado
Que trata bem e nunca faz mal

Certamente a harmonia profunda
Das matas a florescer
De tudo que se cria é belo
Um forte e supremo elo
Ligado a mim e a você
Plantas que me alimentam

Curam-me, quando eu adoecer.

É uma bela visão!
Da imponência deste vegetal
Que permanece onde está
Nunca e jamais fará mal
Cresce com toda inocência
Da vida em seu curso normal
Mais de súbito é tomada de surpresa
Por uma serra fatal

Que sem dó nem piedade
Ataca como um feroz animal
Seu tronco sem defesa alguma
Ainda sem saber o que há
Ali exposto fecundo
Recebe a maior dor do mundo
Aplicado um golpe fatal
Que mata aquele vegetal

Tombado, doendo, agonizando.
Exposto com seus galhos no ar
Chora, clama pedindo.
Mas implacável exige sem dó
A lâmina cai sobre si
Diversos são os golpes iminentes
Tirando-lhe a vida aos poucos
Da minha floresta inocente

Felício Pantoja

Tombada sem nada fazer
Isto em questão de minutos
Aquilo que levou anos
Para ficar tão bonito
Mas a crueldade do homem
Que sem amor, sem dó, com certeza.
Exibe seu troféu mais precioso
Destruindo a nossa natureza

Lá vai ela carregada
O meu mais belo patrimônio
Minha araucária querida
Agora só te verei em sonho
Antes tu existias
Agora não te vejo mais
Somente em retratos tirados
Ou nos filmes e vídeos virtuais

Foste assassinada
Por questões meramente legais
Daqueles que vivem os desmandos
Sempre arbitrando por trás
Não veem que tudo se acaba
Que esta é a forma errada
Um dia faltarão nossas matas
E não teremos mais casa

Minha araucária querida
Tenho-te imortalizada

Barreiras Do Impossível

Na mente e nos meus sonhos
Ou quem sabe aqui dentro de casa
Na forma de um móvel ridículo
Que pouco me vale pra nada
Quiseras tu vivesses até hoje!
Na floresta onde fora criada...

XL

Bicho Mulher!

Que bicho estranho é mulher...
Se o homem está presente, reclama.
Se não está, engana.
Se chega cedo, pergunta e se arranha
Se chegar tarde, já diz que é manha

Se falta dinheiro, fica resmungando
Se falta atenção, alega falta de amor
Se tem tudo ainda se aborrece
Diz que ele não te merece
Se tem amiga, inventa intriga
Por qualquer coisa vira inimiga

Mulher, bicho estranho...
Se come, engorda demais
Qualquer regime, lhe satisfaz
Conversa sobre qualquer coisa
Não importa porque tem que falar
O que ela quer é participar

Mulher quem poderá entender?
Se tem filho, reclama com os meninos
Se não tem, fica ao marido pedindo

Reclama por tudo que vê
Novela! É fã da TV.
Ganha-se uma guerra, não se entende uma mulher
Esse bicho não sabe o que quer

Por mais que eu tente entender...
Bicho estranho é mulher!

Felício Pantoja

XLI

Barreiras Do Impossível.

Nadar na lava de um vulcão
Atravessar o oceano com uma mão
Ir sem nave até plutão
Vida num corpo sem coração

Dez anos luz sem respirar
Pegar o sol sem se queimar
Beber o mar sem se afogar
Ser omisso para não participar

Criar a vida sem existir
Nascer três vezes ao parir
Viajar de novo e não partir
O amor nascer e não fluir

Mudo falando eloquente
Surdo ouvindo muita gente
Velho nascendo muitos dentes
Deixar morrer esta semente

Cuidar da vida sem amor
Cheiro de rosa sem a flor
Nascer criança sem a dor

Barreiras Do Impossível

Nunca ter filho e ser avô

Do mundo não participar
Viver aqui e não ligar
Olhar à volta e nada ver
Isto é o mesmo que morrer

Tornar a vida mais sincera
Mesmo que sofra, a vida é bela
Amar o próximo a cada instante
Tornar assim seu semelhante

XLII

O Amor Não Morre.

Só o meu amor não é o bastante
Para ter você perto de mim
Diga-me o que devo fazer
Já não consigo viver assim
Tanto que falo, não me calo.
Insisto, persisto e não desisto.
Meu dilema é um problema
Pois só trato deste tema

Meu amor muito insistente
Quer te ver aqui presente
Lado a alado no aconchego
Pois a muito te desejo
Fico louco, fico tonto.
Por não ter você aqui
A saudade é tamanha, fico zonzo.
Só me resta insistir.

Amor não correspondido
Passa a ser uma mazela
Que raça no nosso peito
Por amar uma donzela
Seja negra, seja branca.

Barreiras Do Impossível

Seja ruiva ou amarela
Se o amor está presente
Não importa a cor dela

O que importa é que eu te amo
Não me importa como sejas
Que latente aqui dentro
O meu peito te deseja
Os meus dias vão passando.
Cada vez mais eu te quero
Pois te anseio nos meus braços
Não importo, eu te espero.

Fico louco de desejo
De amor e de paixão
Guardarei junto comigo
Dentro do meu coração
O amor que me fascina
Que me mata e me consome
Mas jamais te esquecerei
Lembrarei sempre o teu nome

Sobre o Autor

Biografia.

elício Pantoja Campos da Silva Junior, nascido na cidade do Rio de Janeiro - antigo Estado da Guanabara, no dia 04 de maio 1962. Filho de Maria Socorro Sousa da Silva e Felício Pantoja Campos da Silva.

Filho de pais nordestinos, oriundo de família pobre, da qual tem mais dois irmãos e uma irmã.

Estudou em escolas públicas e somente depois de trabalhar é que conseguiu estudar em colégio particular.

Casado com Margarida Bergamann Pantoja, descendência alemã, mora em uma pequena cidade interiorana de São Paulo - Brasil. Iniciou seus estudos de Engenharia Mecânica na Faculdade Anhanguera - Taubaté-SP, mas devido a questões pessoais de trabalho, trancou a matrícula e foi trabalhar em Cachoeiro do Itapemirim-ES. Retornou aos seus estudos, naquela mesma cidade pela UNES - Universidade do Espírito Santo, porém, mais

uma vez, mudou-se com destino a Madre de Deus - BA, não conseguindo voltar a frequentar a faculdade de engenharia pelo trabalho que executava naquela região.

Ingressou na FEST - Filemom - Escola Superior de Teologia onde concluiu o curso "Bacharel em Teologia", entre outros. Na sequência, com seus estudos contínuos, culminou por galgando o doutorado, sendo graduado, onde lhe foi conferido o título de "Doutor" e "Teólogo".

Escreve atualmente mais um livro, "Mãe - Uma História de Amor, Coragem e Fé", dentre outros.

Detentor de centenas de poemas e poesias de temas variados, onde algumas destas podem ser encontradas em seus livros ou na internet, apenas procurando pelo nome do autor, tais como: Sedução, Barreiras do Impossível, Ladrão por Excelência, Epopeia de Emoções, etc.

Outras Obras

De Felício Pantoja.

Primeira Publicação - Livro:
Mundos Estranhos - A Saga da Nação Zinikã (A Primeira Geração) Volume 1
Editora: Biblioteca24horas
1ª Edição: dezembro de 2013
ISBN: 978.85-4160-579-3
2ª Edição: novembro 2018
ISBN: 9781.7901-80653

Segunda Publicação - Livro:
Mundos Estranhos - A Saga da Nação Zinikã (Além da Morte) Volume 2
Editora: Biblioteca24horas
1ª Edição: fevereiro de 2014
ISBN: 978-85-4160-634-9
2ª Edição: dezembro de 2018
ISBN: 9781-7905-25362

Poesias / Poema:
A Outra Parte De Mim... É Você!
(Poesias de uma vida...) – Volume 1
1ª Edição: dezembro de 2018
ISBN: 9781-7905-25362

Poesias / Poema:
Sedução
(Poesias de uma vida...) – Volume 2
1ª Edição: dezembro de 2018
ISBN: 9781-7921-12782

A Farsa De Um Coração
(Poesias de uma vida...) – Volume 3
1ª Edição: dezembro de 2018
ISBN: 9781-7926-03013

Barreiras Do Impossível
(Poesias de uma vida...) – Volume 4
1ª Edição: dezembro de 2018
ISBN: 9781-7926-58266

*** Publicações Futuras:**

Terceira Publicação - Livro:
Mundos Estranhos - A Saga da Nação Ziniká (O Enigma) Volume 3

www.ingramcontent.com/pod-product-compliance
Lightning Source LLC
Chambersburg PA
CBHW030657220526
45463CB00005B/1820